实用名帖集字春联

隶书

吴学习◎主编

马兴波 王伟萍◎编著

安徽美术出版社

全国百佳图书出版单位

图书在版编目（CIP）数据

隶书 / 吴学习主编；王伟萍，马兴波编著 . — 合肥：安徽美术出版社，2021.9
（实用名帖集字春联）
ISBN 978-7-5398-9752-3

Ⅰ . ①隶… Ⅱ . ①吴… ②王… ③马… Ⅲ . ①隶书 –碑帖 – 中国 – 古代 Ⅳ . ① J292.32

中国版本图书馆 CIP 数据核字 (2021) 第 190809 号

实用名帖集字春联·隶书
SHIYONG MINGTIE JIZI CHUNLIAN LISHU
吴学习　主编

出 版 人：王训海
统　　筹：秦金根
策　　划：马卫东
责任编辑：张庆鸣
责任校对：司开江
责任印制：缪振光
装帧设计：盛世博悦
出版发行：时代出版传媒股份有限公司
　　　　　安徽美术出版社（http://www.ahmscbs.com）
地　　址：合肥市政务文化新区翡翠路 1118 号出版传媒广场 14F
邮　　编：230071
编辑热线：0551-63533625
营销热线：0551-63533604
印　　制：天津联城印刷有限公司
开　　本：787 mm × 1380 mm　　1/12　　印张：6
版　　次：2021 年 9 月第 1 版　　2021 年 9 月第 1 次印刷
书　　号：ISBN 978-7-5398-9752-3
定　　价：29.80 元

前言

中国书法源远流长，博大精深。在奋进的新时代，随着我国经济的迅猛发展和国力的日益增强，以及『一带一路』倡议的不断实施，中华传统文化不但受到国人的喜爱，而且赢得了全世界的普遍关注。

对联作为一种独特的文学艺术形式，在我国有着悠久的历史。它从五代十国时期开始，发展到今天已经有一千多年了。尤其是在清代乾隆、嘉庆、道光时期，对联犹如盛唐的律诗一样兴盛，出现了不少脍炙人口的名联佳对。它以工整、简洁、巧妙的文字，书法艺术抒发着人们对美好生活的愿望。

春联是我国最常用的对联形式之一。每逢春节，家家户户张贴春联用以祈福驱邪，期盼来年五谷丰登，平安吉祥。大红的春联为春节增添了喜庆气氛，并成为过春节必不可少的年俗样式之一。时至今日，春联更是焕发出历久弥新

1

的巨大生命力。

随着现代人生活节奏的加快以及学习方法的多样性，『集字字帖』在当今书法学习过程中起到越来越明显的作用。这些具备各类书体、各派书家风貌的集字字帖，使学书者能在短时间内获得临摹和创作的双重收获，提高书法学习的兴趣，因此广受书法爱好者和教师的欢迎。此套字帖注重对原碑帖风貌或风格的气质把握，在碑版翻成墨迹、点画边缘修整、部首间架拼组等细节方面力求妥帖自然、恰到好处，同时对每副对联的体势呼应、章法布局等也尽可能做到统一中有变化，力求为读者提供更多、更好的学书参考。该丛书以楷、行、隶三体单独成书，相信一定能成为广大书法爱好者写好春联的得力助手。

2

目录

寶進財招

三江九州富煌煌

五湖四海财滚滚

喜氣盈門

萬象更新喜事多

一元復始春光好

五福临门

春满人间家家乐

福到神州处处春

萬事如意

萬事如意

風調雨順千家咲

風調雨順千家笑

政通人和萬戶春

政通人和萬戶春

万象更象更新

三春美景含诗意

满眼丽色入画图

春滿人間

瑞雪飛舞銀滿地

紅梅盛開花報春

延喜接福

迎喜接福

紫氣東來喜滿院

大地春回福盈門

07

积善人家

忠厚门第春常在
积善人家福满门

普天同慶

政通人和新時代

國泰民安大中華

政通人和新时代
国泰民安大中华

喜慶有餘

國泰民安戶戶春

人壽丰豐家家樂

百福並臻

迎春接福千家咲

納喜添財萬戸歌

迎春接福千家笑

纳喜添财万户歌

11

新迎舊辞

美酒千盃辞舊歲

歡歌萬曲迎新年

來東氣紫

人傑地靈出鳳龍

物華天寶增福壽

物华天宝增福寿

人杰地灵出凤龙

阜物安民

家居祥光黄金地

人在瑞氣富貴中

家居祥光黄金地

人在瑞气富贵中

耕讀傳家

忠厚慈善傳家遠

詩書禮儀繼世長

15

瑞氣盈門

財源廣進家運盛

紫氣東來福滿堂

普天同庆

龍騰華夏宏圖展

燕舞新春福氣來

山河永固

山河永固

心喜華夏齊奮進

心喜华夏齐奋进

業隨時代共騰飛

业随时代共腾飞

積善人家

家人善積

寬宏尚德千穐長

溫厚揚仁萬代盛

溫厚揚仁萬代盛

寬宏尚德千秋長

氣地土囬春

千年天地囬元氣

一統山河樂太平

国富民强

国富民强

顺风顺水家业旺

利国利民国力强

瑞氣盈門

人居寶地千年旺

福臨祥門萬業興

百福並臻

四季平安人增壽

八方來財土生金

四季平安人增寿

八方来财土生金

春滿人間

辭舊歲迎祥迓喜

過新年接財接福

普天同庆

丰丰豐收添美酒

家家奎福廥團圞

年年丰收添美酒
家家幸福庆团圆

心想事成

一帆風順好運到

萬事如意喜盈門

五福臨門

門臨福五

吉星高照樂太平

鴻運當頭興偉業

27

萬事如意

年年福星隨春到

日日財運如意來

福满人间

間人滿福

春回大地好運到

春回大地好運到

萬象更新福臨門

29

財源廣進

四面進寶丰丰順

八方來財日日多

地喜天歡

歡歌咲語接百福

張燈結彩迎喜慶

31

人壽年丰

新年喜奏豐收樂

佳節歡唱幸福歌

喜氣盈門

吉祥人家梅獻瑞

福壽門第竹報喜

福滿人間

榮華富貴隨春到

吉祥安康如意來

安平季四

辭舊迎新人接福

冬去春來苔獻瑞

35

陽開泰

一元復始財源廣

三春臨門喜事多

瑞氣盈門

爆竹送喜財入戶

美酒呈祥福臨門

爆竹送喜财入户
美酒呈祥福临门

山河永固

百年盛世齐努力

千秋伟业共拼搏

興事萬和家

和睦人家福降臨

風水寶地財興旺

风水宝地财兴旺

和睦人家福降临

成事想心

一帆風順財源廣

萬事勝意闔家樂

祥吉賢當

祥雲入戶齊安康

福氣盈門共歡樂

富贵吉祥

福气盈门共欢乐
祥云入户齐安康

富貴吉祥

紫氣東來祥瑞降

霞光萬道氣象新

萬象更新

春回大地喜氣盈門

四季平安萬事如意

43

百福並臻

開門迎福福星到

啟戶納祥祥雲來

开门迎福星到

启户纳祥祥云来

吉祥人家

物华天宝鸿运到

物华天宝鸿运到

人杰地灵福盈门

喜迎新春

福星高照年年順

财运亨通步步高

喜迎新春

福星高照年年顺

财运亨通步步高

滿美福禄

戶納新春新喜

門迎大吉大利

门迎大吉大利

户纳新春新喜

福滿人間

國泰民安享太平

風調雨順樂盛世

万象更新

万象更新

子岁良宵春意闹

子岁良宵春意闹

鼠年五更报喜来

鼠年五更报喜来

瑞獻牛金

金牛迎春門庭富

紫燕報春家業興

榮向欣欣

欣欣向荣

虎席生威迎新年

蒸蒸日上納財源

蒸蒸日上纳财源

虎虎生威迎新年

51

慶同天普

玉兔喜臨奎福門

紅日高照吉祥地

52

安民泰國

国泰民安

崒夏騰飛鸞鳳鳴

神州盛世龍蛇舞

神州盛世龙蛇舞

华夏腾飞鸾凤鸣

欢度春节

金蛇狂舞辞旧岁

策马扬鞭奔小康

万象更新

馬步青雲宏圖展

牛轉乾坤好運來

马步青云宏图展
牛转乾坤好运来

喜氣洋洋

三羊開泰堯舜日

五福臨門豔陽春

瑞氣盈門

瑞气盈门

金猴獻瑞迎盛世

紅梅呈祥賀太平

金猴献瑞迎盛世

红梅呈祥贺太平

福滿人間

福滿人間

金雞報曉賀福壽

紫燕鳴柳歌吉祥

萬事如意

八方進寶發財地

四季平安降福門

國富民強

九天閶闔開宮殿

萬民笙歌享太平

歡度春節

欢度春节

皓皓明月千里共

融融春風九州同

皓皓明月千里共
融融春风九州同

興事萬和家

家和万事兴

家人和睦福如東海

父母健康壽比南山

家人和睦福如东海

父母健康寿比南山

興事萬和家

家和万事兴

父慈子孝天伦樂

兄友弟恭家運昌

父慈子孝天伦乐
兄友弟恭家运昌

歡度春節

萬紫千紅迎新春

群芳爭豔逢盛世

群芳争艳逢盛世

万紫千红迎新春

欢度佳節

紅燈爆竹報春到

花香鳥語迎福來

紅燈爆竹報春到
花香鳥語迎福來

奮發有為

奋发有为

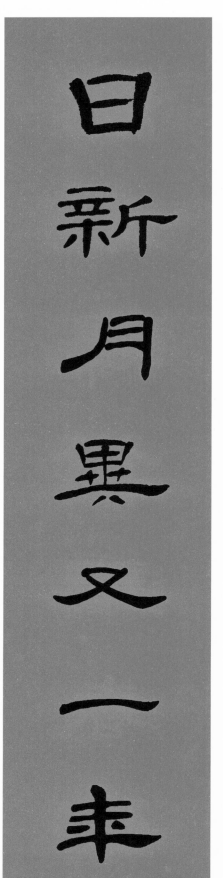

國泰民安逢盛世

日新月異又一年

国泰民安逢盛世

日新月异又一年